华夏万卷

让人人写好字

柳公权玄秘塔碑

中、国、书、法、传、世、碑、帖、精、品

楷书 08

华夏万卷 编

CNS

湖南美术出版社

图书在版编目（CIP）数据

柳公权玄秘塔碑 / 华夏万卷编. — 长沙：湖南美术
出版社，2018.3
（中国书法传世碑帖精品）
ISBN 978-7-5356-7998-7

Ⅰ.①柳… Ⅱ.①华… Ⅲ.①楷书–碑帖–中国–唐代 Ⅳ.①J292.24

中国版本图书馆 CIP 数据核字(2018)第 081049 号

Liu Gongquan Xuanmi Ta Bei

柳公权玄秘塔碑

（中国书法传世碑帖精品）

出 版 人：黄　啸
编　 者：华夏万卷
编　 委：倪丽华　邹方斌
　　　　　汪　仕　王晓桥
责任编辑：邹方斌
责任校对：汤兴艳
装帧设计：周　喆
出版发行：湖南美术出版社
　　　　　（长沙市东二环一段 622 号）
经　 销：全国新华书店
印　 刷：成都中嘉设计印务有限责任公司
　　　　　（成都蛟龙工业港双流园区李渡路街道 80 号）
开　 本：880×1230　　1/16
印　 张：3.5
版　 次：2018 年 3 月第 1 版
印　 次：2019 年 1 月第 2 次印刷
书　 号：ISBN 978-7-5356-7998-7
定　 价：22.00 元

简介

柳公权（778—865），字诚悬，京兆华原（今陕西铜川）人。进士出身，曾任翰林院侍书学士、弘文馆学士、中书舍人等职，官至太子少师。他为人正直，敢于直言进谏。以善书著称，历任三朝侍书（宫廷最高专职书法教师），长达二十年之久。

唐穆宗尝问柳公权用笔之法，他回答道：『用笔在心，心正则笔正。』穆宗为之动容。柳公权的书法以楷书著称，因此他被誉为四大楷书家之一。他的书法广涉魏晋及初唐诸家，受颜真卿的影响最大。在『二王』的遒媚秀逸和『颜体』的雍容雄浑之间，形成了以笔力强健、骨势洞达而见长的『柳体』书法风格，终与颜真卿齐名，人称『颜柳』，后世常有『颜筋柳骨』之誉。据说当时的公卿大臣树碑，将得不到柳公权书丹视作子孙不孝。的确，他平生所书碑版很多，其中《神策军碑》《玄秘塔碑》堪称『柳体』楷书的经典之作。

《玄秘塔碑》，全称《唐故左街僧录内供奉三教谈论引驾大德安国寺上座赐紫大达法师玄秘塔碑铭并序》。唐开成元年（836）『著名高僧端甫大法师圆寂，文宗皇帝感其功德，赐谥号『大达』，并建『玄秘塔』，收其灵骨。《玄秘塔碑》立于唐会昌元年（841）十二月，原碑现存陕西西安碑林，为柳公权六十四岁时所书。其用笔劲健挺拔，势若力士扛鼎；点画干净利落，形如截铁斩金；结字穿插错落、巧富变化，中宫收拢、精神团聚，四面舒展、体势开张；行间气脉流贯，全碑无一懈笔，可谓精绝。

唐故左街僧錄内
供奉三教談論引
駕大德安國寺上
座賜紫大達法師

玄秘塔碑銘并序

江南西道都團練

觀察處置等使

朝散大夫兼御史中

丞上柱國賜紫金魚袋裴休撰　正議大夫守右散騎常侍充集賢殿

学士兼判院事上

柱国赐紫金鱼袋

柳公权书并篆额

玄祕塔者大法师

樂在也端

輔家於甫

　　則戲靈

天張爲胃

子仁丈之

　以義夫所

　扶禮者歸

世導俗；出家則運慈悲定慧，佐如來以闡教利生。舍此無以為丈夫

世導俗出家則運慈悲定慧佐如來以闡教利生捨此以為丈夫

也，背此无以为达道也。和尚其出家之雄乎！天水赵氏，世为秦人。初，母

也背此無以為達
也和尚其為
道也和尚其出
道之雄乎天水
家之雄乎天水趙
氏世為秦人初母

7

張夫人夢梵僧謂曰當生貴子即出囊中舍利使吞之及誕所夢僧白晝

入其室摩其頂曰
必當大弘法教言
訖而滅既成人高
顙深目大頤方口

长六尺五寸，其音如钟。夫将欲荷如来之菩提，囂生灵之耳目，固必有

靈如如長
之来鍾六
耳之夫尺
目菩將五
固提欲寸
必荷其
有如音

殊祥奇表欤

始

十悟道寺福崇依音祥殊

十悟道弥沙福崇禅祥

为沙弥师依歳

比丘师禅正

丘沙为度

綵十道为比

安云悟十

师傅，唯识大义於

犯於崇识昇界於律

朋於寺照律师禀持

国寺贝威仪於西

安国寺素法师，通《涅槃》大旨于福林寺鉴法师。复梦梵僧以舍利满琉璃

安國寺素法

師通

涅槃大旨於福林

寺鉴法師復夢梵

僧以舍利滿琉璃

器使吞之，且曰：

敲矣藏器
於大使
天矣教吞
下經盡之
囊律貯且
括論汝曰
川無腹三

器使吞之，且曰：『三藏大教，尽贮汝腹矣。』自是经律论无敌于天下。囊括川

14

注，逢源会委，滔滔然莫能济其畔岸矣。夫将欲伐株杌于情田，雨甘露于

注逢源會委滔滔然莫能濟其畔岸矣夫將欲伐株杌於情田雨甘露於

法種者，固必有勇智宏辯欤！无何，谒文殊于清凉，众圣皆现；演大经于太

皆
現
演
大
經
於

智
殊
於
清
涼
衆
聖

智
宏
辯
欤
無
何

法
種
者
圖
必
有
勇

原，倾都毕会。德宗皇帝闻其名，征之，一见大悦。常出入禁中，与儒

原倾都畢會名

德宗皇帝聞其名

徵之一見大悅常

出入禁中與儒

皇太子

等復

歲時

道議論賜紫方袍

於

詔侍

施異於他

東朝

顺宗皇帝深仰其风，亲之若昆弟，相与卧起，恩礼特隆。宪宗皇帝数

顺宗皇帝深仰其

风亲之若昆弟相

与卧起恩礼特

隆宪宗皇帝毁

幸其寺待之若賓

友常承顧問注

納偏厚而和尚

符彩超邁詞理響

捷迎合皆

契真乘雖造次應

對未嘗不以闡揚

為務繇是天子

益知佛為大聖
人其教有大不思
議事當是時
朝廷方削平區夏

缁属迎　无事诏和　郓而天子端拱　缚吴斡蜀潴蔡荡真骨于

灵山，开法场于秘殿，为人请福，亲奉香灯。既而刑不残，兵不黩，赤子

靈山開法場於

秘殿為人請福

親奉香燈既而

不殘兵不黷赤

子刑

无愁声，苍（沧）海无惊浪，盖参用真宗以毗伽为政之明效也。夫将欲显大不

无愁声苍海无惊
浪盖参用真宗以
毗伽为政之明效
也夫将欲显大不

殿符為思
法玄之議
儀契君之
錄欸固道
左掌必輔
街內有大
僧內冥有

事，以摽（标）表净众者凡一十年。讲《涅槃》《唯识》经论，处当仁，传授宗主以开诱

27

事以摽表淨眾者

凡一十年講況

識經論寰當仁

傳授宗主以開誘

道俗者凡一百六十座。運三密於瑜伽，契無生於悉地。日持諸部十餘万

道俗者凡一百六十座。运三密于瑜伽，契无生于悉地。日持诸部十余万

遍指淨土爲息肩

製法之地嚴金舍爲報

十之恩前後供舍爲施

百万悉以崇

饰殿宇窮極雕繪而方丈匡床靜慮自得貴臣盛族皆所依慕豪俠工賈

莫不瞻向。荐金宝以致诚，仰端严而礼足。日有千数，不可殚书。而和尚

莫不瞻嚮薦金寶

以致誠端嚴而

礼是日有千和尚不

可殫書而

誠殫

31

即眾生以觀

佛離四相以修善

心下如地坦無丘

陵王公舆臺皆以

诚接。议者以为成就常不轻行者，唯和尚而已。夫将欲驾横海之大航，拯

驾　和　就　诚
撗　尚　常　接
海　而　　　议
之　已　轻　者
大　夫　行　以
航　将　者　为
拯　欲　唯　成

迷途於彼岸者固

必有奇功妙道歟

以開成元年六月

一以日西向右胥而

灭。当暑而尊容若生，竟夕而异香犹郁。其年七月六日，迁于长乐之南原，

滅當暑而尊容

生竟夕而異香猶

爵其年七月六日

遷於長樂之南原

遗命荼（荼）毗，得舍利三百余粒。方炽而神光月皎，既烬而灵骨珠圆。赐谥曰

遺命荼

毗得舍利

三百餘粒

方熾而

神光月皎既烬而

靈骨珠圓賜謚曰

大達

塔曰

祕

俗

壽

六

十

七

僧

臘

比

丘

玄

門

第

子

比

丘

尼

約

千

餘

輩

或

比

卅

丘

尼

約

千

餘

輩

講論玄言，或紀綱大寺，脩禪秉律，分作人師，五十其徒，皆為達者。於戲！

鹖　祥　乎　和

弟　如　不　尚

子　此　然　出

义　其　何　家

均　盛　至　之

自　也　德　雄

政　承　殊

其

正言等克荷先業虔守遺風大懼徽猷有時堙没而令閤門使劉公法

最深，道契弥固，亦以为请，愿播清尘。休尝游其藩，备其事，随喜赞叹，盖无

众深道契弥固亦

以為請顗播清塵

休嘗遊其藩備其

事隨喜讚歎盖無

愧辞。铭曰：贤劫千佛，第四能仁。哀我生灵，出经破尘。教纲高张，孰

42

破仁賢愧
塵哀劫辭
教我千銘
綱生佛曰
高靈第
張出四
孰經能

辯孰分有大法師如從親聞經律論藏戒定慧學深淺同源先

後相覺異宗偏義孰正孰駁有大法師為作霜雹趣真則滯涉俗

则
流
象
狂
猿
輕
鈎

檻
莫
收
柩
制
刀
斷

尚
生
瘡
疣

有
大
法
師
絶
念
而

游。巨唐启运，大雄垂教。千载冥符，三乘迭耀。宠重恩顾，显阐赞导。

遊
巨唐啟運
大雄垂教千載冥
符三乘迭耀寵
重恩顧顯闡讚導

有大法師

逢時感

召空門

正辟法

方開法宇

峥嵘栋

梁水月

鏡像一

無心去來。徒令後學，瞻仰徘徊。會昌元年十二月廿八日建。

无心去来。徒令后学，瞻仰徘徊。会昌元年十二月廿八日建。

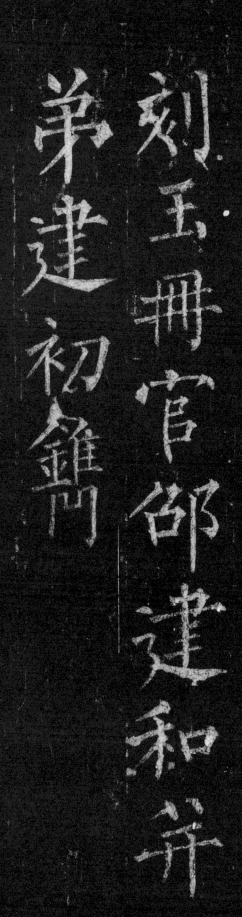

刻玉册官邵建和并
弟建初鐫門

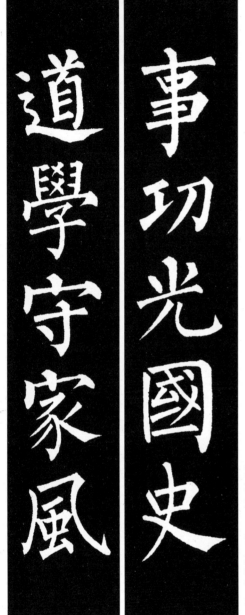

事功光國史
道學守家風

事功光国史　道学守家风

光明琉璃鏡
圓滿摩尼珠

光明琉璃镜　圆满摩尼珠

經史子集收四部
真行篆隸通六書

经史子集收四部　真行篆隶通六书

自有名流來仰鏡
相逢契友且傾尊

自有名流来仰镜　相逢契友且倾尊